영어를 쉽고 재미 있게 처음 배우는 학생을 위한

기초 영어페습자

Basic English Penmanship

태을출판사

일 러 두 기

1. 기 본 학 습

♣ 알 파 벳
알파벳이란 우리말의 자모 (ㄱ, ㄴ, ㄷ, ㄹ, …… ㅏ, ㅑ, ㅓ, ㅕ, ……)와 같은 것으로, 영어에서는 a, b, c, d, e, f, g, h, i, j, k, l, m, n, o, p, q, r, s, t, u, v, w, x, y, z를 말한다. 한글의 자모는 24자이고 영어의 알파벳은 26자이다.

♣ 낱말과 문장
알파벳 26자 중 한 개 이상의 자로 결합하여 단어가 되고, 그 단어들이 모여서 문장을 이룬다.
<예> · 알파벳(spelling) → p, e, n
· 단어(낱말) → pen(펜)
· 문장 → This is a pen.

2. 각 글씨체의 이름과 종류
※ 매뉴스크립트체는 인쇄체를 글씨체화한 것으로서 인쇄체라 말할 수 있다.

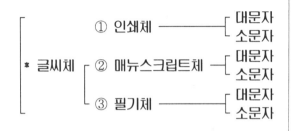

```
                              ① 인쇄체 ─────── ┌ 대문자
                                               └ 소문자
* 글씨체 ┬ ② 매뉴스크립트체 ┌ 대문자
                             └ 소문자
         └ ③ 필기체 ─────── ┌ 대문자
                             └ 소문자
```

3. 글씨 쓸때 자세
○ 몸자세를 올바르게 취할 것
○ 꾸준히 끈기있게 연습할 것
○ 정확하고 깨끗이 쓰는 습관을 들일 것
○ 쓴 글자는 잘 살펴보고 잘 쓰도록 연구하여 볼 것

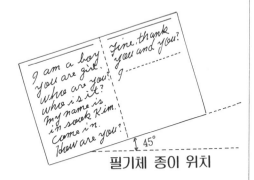

필기체 종이 위치

4. 글씨 쓰는 요령
○ 매뉴스크립트체 쓰기
· 펜의 각도 … 책상면과 펜대의 각도가 45° 되게 한다.
· 종이 위치 … 책상 모서리와 평행하게 종이를 놓는다.
○ 필기체 쓰기
· 펜의 각도 … 책상면과 펜대의 각도가 45° 되게 한다.
· 종이 위치 … 책상 모서리에서 30° 정도 위로 올린다.

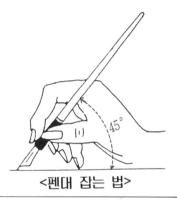

<펜대 잡는 법>

Alphabet song

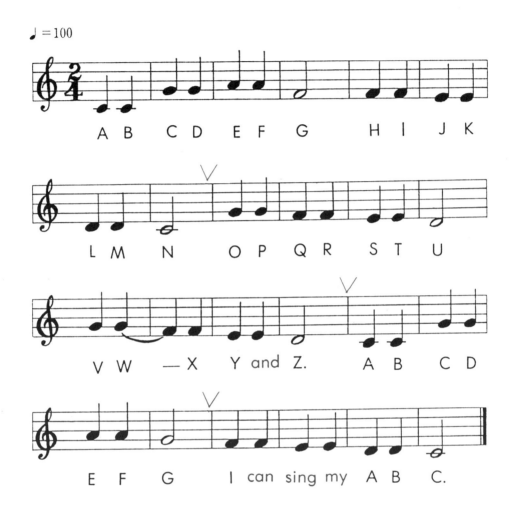

A B C D E F G H I J K

L M N O P Q R S T U

V W — X Y and Z. A B C D

E F G I can sing my A B C.

* and＝그리고
* I can sing my ABC.
＝나는 나의 ABC를 노래할 수 있어요.

제 1 장
메뉴스크립트체 쓰기 기초

메뉴스크립트체

대문자	소문자
A	a

(ei) 에이

apple (æpl · **애플**) 사과

♣ 메뉴스크립트체 대문자 써보기

A A A A A A A A A

♣ 메뉴스크립트체 소문자 써보기

a a a a a a a a a

메뉴스크립트체

대문자	소문자
B	b
(bi:)	비이

ball (bɔ́:l · 보오올) 공

♣ 메뉴스크립트체 대문자 써보기

B B B B B B B B

♣ 메뉴스크립트체 소문자 써보기

b b b b b b b b

메뉴스크립트체

cup (kʌp · 컵) 컵

대문자	소문자
C	c

(si:) 씨이

♣ 메뉴스크립트체 대문자 써보기

C C C C C C C C C

♣ 메뉴스크립트체 소문자 써보기

c c c c c c c c

메뉴스크립트체

대문자	소문자
D	d

(di:)　　디이

doll (dál · 달) 인형

♣ 메뉴스크립트체 대문자 써보기

D D D D D D D D

♣ 메뉴스크립트체 소문자 써보기

d d d d d d d d

메뉴스크립트체

대문자	소문자
E	e

(i:) 이 -

egg 〔ég · 에그〕 달걀

♣ 메뉴스크립트체 대문자 써보기

E E E E E E E E E

♣ 메뉴스크립트체 소문자 써보기

e e e e e e e e

메뉴스크립트체

대 문 자	소 문 자
F	f

(ef)　　에프

fork (fɔ́ːrk · 포오크) 포오크

♣ 메뉴스크립트체 대문자 써보기

F F F F F F F F

♣ 메뉴스크립트체 소문자 써보기

f f f f f f f f

메뉴스크립트체

대 문 자	소 문 자
G	g

(dʒiː) 지 이

goose (gúːs · 구-스) 거위

♣ 메뉴스크립트체 대문자 써보기

G G G G G G G G G

♧ 메뉴스크립트체 소문자 써보기

g g g g g g g g g

메뉴스크립트체

대문자	소문자
H	h

(eitʃ) 에이치

hand (hǽnd · 핸드) 손

♣ 메뉴스크립트체 대문자 써보기

H H H H H H H H H

♣ 메뉴스크립트체 소문자 써보기

h h h h h h h h

13

메뉴스크립트체

대 문 자	소 문 자
I	i

(ai) 아이

iron (áiərn · 아이언) 다리미

♣ 메뉴스크립트체 대문자 써보기

♣ 메뉴스크립트체 소문자 써보기

메뉴스크립트체

대문자	소문자
J	j

(dʒei) 제이

jump (dʒʌ́mp · 점프) 뛰어오르다

♣ 메뉴스크립트체 대문자 써보기

J J J J J J J J

♣ 메뉴스크립트체 소문자 써보기

j j j j j j j j

메뉴스크립트체

대문자	소문자
K	k

(kei) 케이

♣ 메뉴스크립트체 대문자 써보기

K K K K K K K K

♣ 메뉴스크립트체 소문자 써보기

k k k k k k k k

메뉴스크립트체

대 문 자	소 문 자
L	l

(el) 엘

leaf (li:f · 리이프) 잎

♣ 메뉴스크립트체 대문자 써보기

L L L L L L L L

♣ 메뉴스크립트체 소문자 써보기

l l l l l l l l

메뉴스크립트체

대 문 자	소 문 자
M	m

(em) 엠

money (mʌ́ni · 머니) 돈

♣ 메뉴스크립트체 대문자 써보기

M M M M M M M M

♣ 메뉴스크립트체 소문자 써보기

m m m m m m m m

메뉴스크립트체

대 문 자	소 문 자
N	n

(en)　　엔

newspaper
(njú:zpeipər · 뉴우즈페이퍼) 신문

♣ 메뉴스크립트체 대문자 써보기

N　N　N　N　N　N　N　N

♧ 메뉴스크립트체 소문자 써보기

n　n　n　n　n　n　n

메뉴스크립트체

대 문 자	소 문 자
O	o

[ou] 오우

owl (ául · **아울**) 올빼미

♣ 메뉴스크립트체 대문자 써보기

O O O O O O O O

♣ 메뉴스크립트체 소문자 써보기

o o o o o o o o

메뉴스크립트체

대 문 자	소 문 자
P	p

(pi:) 피 이

pencil (pénsl · 펜슬) 연필

♣ 메뉴스크립트체 대문자 써보기

P P P P P P P P

♣ 메뉴스크립트체 소문자 써보기

p p p p p p p p

메뉴스크립트체

대문자	소문자
Q	q

(kjuː)　　큐우

♣ 메뉴스크립트체 대문자 써보기

Q Q Q Q Q Q Q Q

♣ 메뉴스크립트체 소문자 써보기

q q q q q q q q q

22

메뉴스크립트체

대문자	소문자
R	r

(a:r) 아-르

radio (réidiou · 레이디오우) 라디오

♣ 메뉴스크립트체 대문자 써보기

R R R R R R R R R

♣ 메뉴스크립트체 소문자 써보기

r r r r r r r r r r

메뉴스크립트체

대 문 자	소 문 자
S	s
(es)	에스

shirt 〔ʃəːrt · 셔어트〕 와이셔쓰

♣ 메뉴스크립트체 대문자 써보기

S S S S S S S

♣ 메뉴스크립트체 소문자 써보기

s s s s s s s

메뉴스크립트체

대문자	소문자
T	t

(ti:) 티이

tree (tríː트리이) 나무

♣ 메뉴스크립트체 대문자 써보기

T T T T T T T

♧ 메뉴스크립트체 소문자 써보기

t t t t t t t

메뉴스크립트체

umbrella (ʌmbrélə · 엄브렐러) 우산

대문자	소문자
U	u

(ju:) 유우

♣ 메뉴스크립트체 대문자 써보기

U	U U U U U U U

♣ 메뉴스크립트체 소문자 써보기

u	u u u u u u u

26

메뉴스크립트체

대 문 자	소 문 자
V	v

(vi:) 브이

violin (vaiəlin · 바이얼린) 바이올린

♣ 메뉴스크립트체 대문자 써보기

V V V V V V V V V

♣ 메뉴스크립트체 소문자 써보기

v v v v v v v v

메뉴스크립트체

대문자	소문자
W	w

(dʌ́biju) 더블류우

window (wíndou · 윈도우) 창문

♣ 메뉴스크립트체 대문자 써보기

W W W W W W W W

♣ 메뉴스크립트체 소문자 써보기

w w w w w w w w

메뉴스크립트체

대 문 자	소 문 자
X	x

(eks) 엑스

X-ray (eksrèi · 엑스레이) 엑스선

♣ 메뉴스크립트체 대문자 써보기

X X X X X X X X

♣ 메뉴스크립트체 소문자 써보기

x x x x x x x x

메뉴스크립트체

대 문 자	소 문 자
Y	y

(wai) 와이

yacht (ját · 야트) 요트

♣ 메뉴스크립트체 대문자 써보기

Y Y Y Y Y Y Y Y

♣ 메뉴스크립트체 소문자 써보기

y y y y y y y y y

메뉴스크립트체

대 문 자	소 문 자
Z	z

(zed) 제 드

zipper (zípər · **지**퍼) 자크

♣ 메뉴스크립트체 대문자 써보기

Z Z Z Z Z Z Z Z

♣ 메뉴스크립트체 소문자 써보기

z z z z z z z z

A B C D E F G H I J K L M

A B C D E F G H I J K L M

N O P Q R S T U V W X Y Z

N O P Q R S T U V W X Y Z

a b c d e f g h i j k l m

a b c d e f g h i j k l m

n o p q r s t u v w x y z

n o p q r s t u v w x y z

메뉴 스크립트체 단어 써보기

apple (ǽpl · **애플**) 사과	ball (bɔ́ːl · **보오올**) 공	cup (kʌ́p · **컵**) 컵
apple	ball	cup
apple	ball	cup

doll (dάl · **달**) 인형	egg (ég · **에그**) 달걀	fork (fɔ́ːrk · **포오크**) 포오크
doll	egg	fork
doll	egg	fork

goose	hand	iron
(gú:s · 구-스) 거위	(hǽnd · 핸드) 손	(áiərn · 아이언) 다리미

goose	hand	iron

goose	hand	iron

jump	key	leaf
(dʒʌ́mp · 점프) 뛰어오르다	(kí: · 키이) 열쇠	(li:f · 리이프) 잎

jump	key	leaf

jump	key	leaf

money (mʌ́ni · 머니) 돈	owl (ául · 아울) 올빼미	pencil (pénsl · 펜슬) 연필
money	owl	pencil

queen (kwíːn · 퀴인) 여왕	radio (réidiou · 레이디오우)라디오	shirt (ʃəːrt · 셔어트) 와이셔쓰
queen	radio	shirt

tree	umbrella	violin
(tríː·트리이) 나무	(ʌmbrélə·엄브렐러) 우산	(vaiəlín·바이얼린) 바이올린

tree	umbrella	violin

window	X-ray	zipper
(wíndou·윈도우) 창문	(éksrèi·엑스레이) 엑스선	(zípər·지퍼) 자크

window	X-ray	zipper

◇메뉴스크립트체 소문자의 순서대로 선을 이어봅시다.

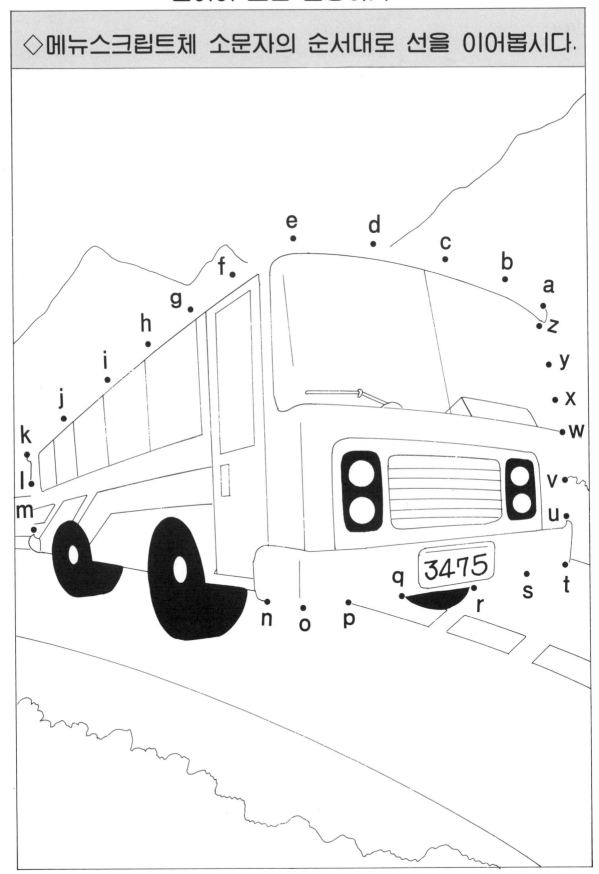

제 2 장
필기체 쓰기 기초

필 기 체

대 문 자	소 문 자
a	*a*

(ei) 에이

airplane

(έərplein · 에어플레인) 비행기

♣ 필기체 대문자 써보기

♣ 필기체 소문자 써보기

필 기 체

대문자	소문자
\mathcal{B}	\mathcal{b}

(bi:) 비이

bear (bέər · 베어) 곰

♣ 필기체 대문자 써보기

♣ 필기체 소문자 써보기

필 기 체

대 문 자	소 문 자
C	C

(si:)　　　씨이

clock (klάk · 클락) 탁상시계

♣ 필기체 대문자 써보기

C　C C C C C C C C C C

♧ 필기체 소문자 써보기

C　C C C C C C C C C C

필 기 체

대 문 자	소 문 자
D	*d*

(di:)　　디 이

dog (dɔg · 도그) 개

♣ 필기체 대문자 써보기

DDDDDDDDD

♣ 필기체 소문자 써보기

d d d d d d d d

필 기 체

대 문 자	소 문 자
\mathcal{E}	e

(i:) 이 -

ear (íar · **이**어) 귀

♣ 필기체 대문자 써보기

| \mathcal{E} | \mathcal{E} \mathcal{E} \mathcal{E} \mathcal{E} \mathcal{E} \mathcal{E} \mathcal{E} \mathcal{E} \mathcal{E} \mathcal{E} |

♣ 필기체 소문자 써보기

| e | e e e e e e e e e e |

필 기 체

대문자	소문자
\mathcal{F}	f

(ef) 에프

flower (fláuər · 플라우어) 꽃

♣ 필기체 대문자 써보기

\mathcal{F} \mathcal{F} \mathcal{F} \mathcal{F} \mathcal{F} \mathcal{F} \mathcal{F} \mathcal{F} \mathcal{F}

♣ 필기체 소문자 써보기

f f f f f f f f f

필 기 체

대 문 자	소 문 자
\mathcal{G}	\mathcal{g}

(dʒi:) 지 이

girl
(gə́ːrl · 거-얼) 소녀

♣ 필기체 대문자 써보기

\mathcal{G} \mathcal{G} \mathcal{G} \mathcal{G} \mathcal{G} \mathcal{G} \mathcal{G} \mathcal{G}

♣ 필기체 소문자 써보기

\mathcal{g} \mathcal{g} \mathcal{g} \mathcal{g} \mathcal{g} \mathcal{g} \mathcal{g} \mathcal{g}

필 기 체

대 문 자	소 문 자
\mathcal{H}	h

(eitʃ) 에이치

head
(héd · 헤드) 머리

♣ 필기체 대문자 써보기

♣ 필기체 소문자 써보기

필 기 체

대 문 자	소 문 자
\mathcal{I}	i

(ai)　　아이

ink (íŋk · 잉크) 잉크

♣ 필기체 대문자 써보기

\mathcal{I} \mathcal{I} \mathcal{I} \mathcal{I} \mathcal{I} \mathcal{I} \mathcal{I} \mathcal{I} \mathcal{I} \mathcal{I}

♣ 필기체 소문자 써보기

i i i i i i i i i i

필 기 체

대 문 자	소 문 자
\mathcal{J}	j

(dʒei) 제이

jacket (dʒǽkit · 재킷) 웃옷

♣ 필기체 대문자 써보기

\mathcal{J} \mathcal{J} \mathcal{J} \mathcal{J} \mathcal{J} \mathcal{J} \mathcal{J} \mathcal{J} \mathcal{J}

♣ 필기체 소문자 써보기

j j j j j j j j j

49

필 기 체

대 문 자	소 문 자
\mathcal{K}	\mathcal{k}

(kei) 케이

kangaroo
(kǽŋgərú: · 캥거루우) 캥거루

♣ 필기체 대문자 써보기

♣ 필기체 소문자 써보기

필 기 체

대 문 자	소 문 자
\mathcal{L}	ℓ

(el) 엘

lemon (lémən · 레먼) 레몬

♣ 필기체 대문자 써보기

\mathcal{L} \mathcal{L} \mathcal{L} \mathcal{L} \mathcal{L} \mathcal{L} \mathcal{L} \mathcal{L} \mathcal{L} \mathcal{L} \mathcal{L} \mathcal{L}

♧ 필기체 소문자 써보기

ℓ ℓ ℓ ℓ ℓ ℓ ℓ ℓ ℓ ℓ

필 기 체

대 문 자	소 문 자
\mathcal{M}	\mathcal{m}

(em) 엠

mouth (máuθ · 마우드) 입

♣ 필기체 대문자 써보기

♧ 필기체 소문자 써보기

필 기 체

대 문 자	소 문 자
\mathcal{N}	\mathcal{n}

(en) 엔

nose (nóuz · 노우즈) 코

♣ 필기체 대문자 써보기

♧ 필기체 소문자 써보기

53

필 기 체

대 문 자	소 문 자
\mathcal{O}	\mathcal{O}

(ou)　　오우

orange (ɔ́ːrindʒ · 오-린지) 오렌지

♣ 필기체 대문자 써보기

\mathcal{O} \mathcal{O} \mathcal{O} \mathcal{O} \mathcal{O} \mathcal{O} \mathcal{O} \mathcal{O}

♣ 필기체 소문자 써보기

\mathcal{O} \mathcal{O} \mathcal{O} \mathcal{O} \mathcal{O} \mathcal{O} \mathcal{O} \mathcal{O}

필 기 체

대 문 자	소 문 자
\mathcal{P}	\mathcal{h}

(pi:)　　　피이

pineapple
(Páinæpl · 파인애플) 파인애플

♣ 필기체 대문자 써보기

♣ 필기체 소문자 써보기

55

필 기 체

대문자	소문자
\mathscr{Q}	g

(kju:) 큐우

question mark

(kwéstʃən má:rk · 퀘스쳔마아크) 물음표

♣ 필기체 대문자 써보기

\mathscr{Q}	\mathscr{Q} \mathscr{Q} \mathscr{Q} \mathscr{Q} \mathscr{Q} \mathscr{Q} \mathscr{Q} \mathscr{Q} \mathscr{Q}

♣ 필기체 소문자 써보기

g	g g g g g g g g g

필 기 체

대 문 자	소 문 자
R	*r*

(a:r) 아-르

rabbit 〔ǽbit · 래빗〕 토끼

♣ 필기체 대문자 써보기

R R R R R R R R R R R R

♣ 필기체 소문자 써보기

r r r r r r r r r r

필 기 체

대 문 자	소 문 자
\mathcal{S}	\mathcal{s}

(es)　　에스

spoon (spúːn · 스푸우운) 숟가락

♣ 필기체 대문자 써보기

\mathcal{S}	\mathcal{S} \mathcal{S} \mathcal{S} \mathcal{S} \mathcal{S} \mathcal{S} \mathcal{S} \mathcal{S}

♣ 필기체 소문자 써보기

\mathcal{s}	\mathcal{s} \mathcal{s} \mathcal{s} \mathcal{s} \mathcal{s} \mathcal{s} \mathcal{s}

필 기 체

대문자	소문자
\mathcal{T}	t

(ti:) 티이

table (téibl · 테이블) 탁자

♣ 필기체 대문자 써보기

♣ 필기체 소문자 써보기

필 기 체

대 문 자	소 문 자
\mathcal{U}	u

(ju:) 유우

uniform (júnifɔːrm · 유니포옴) 제복

♣ 필기체 대문자 써보기

\mathcal{U} \mathcal{U} \mathcal{U} \mathcal{U} \mathcal{U} \mathcal{U} \mathcal{U} \mathcal{U} \mathcal{U}

♣ 필기체 소문자 써보기

u u u u u u u u

필 기 체

대 문 자	소 문 자
\mathcal{V}	\mathcal{v}

(vi:) 브이

volcano
(vɔlkéinou · 볼케이노우) 화산

♣ 필기체 대문자 써보기

♣ 필기체 소문자 써보기

필 기 체

대 문 자	소 문 자
W	*w*

(dʌ́biju) 더블류우

watch (wɔ́tʃ · 워치) 시계

♣ 필기체 대문자 써보기

W W W W W W W W W

♧ 필기체 소문자 써보기

w w w w w w w w w

필 기 체

대 문 자	소 문 자
\mathcal{X}	x

(eks)　엑스

X-mas tree
(krísməs tri: · 크리스머스 트리이)
크뤼스패쓰 트뤠

♣ 필기체 대문자 써보기

\mathcal{X} \mathcal{X} \mathcal{X} \mathcal{X} \mathcal{X} \mathcal{X} \mathcal{X} \mathcal{X} \mathcal{X}

♣ 필기체 소문자 써보기

x x x x x x x x x

필 기 체

대 문 자	소 문 자
\mathcal{Y}	\mathcal{y}

(wai) 와이

yard (já:rd · 야아드) 안뜰

♣ 필기체 대문자 써보기

\mathcal{Y} \mathcal{Y} \mathcal{Y} \mathcal{Y} \mathcal{Y} \mathcal{Y} \mathcal{Y} \mathcal{Y} \mathcal{Y} \mathcal{Y}

♣ 필기체 소문자 써보기

\mathcal{y} \mathcal{y} \mathcal{y} \mathcal{y} \mathcal{y} \mathcal{y} \mathcal{y} \mathcal{y} \mathcal{y} \mathcal{y}

필 기 체

대 문 자	소 문 자
𝒵	𝓏

(zed) 제 드

zero (zírou · **지**로우) 영, 제로

♣ 필기체 대문자 써보기

♣ 필기체 소문자 써보기

ABCDEFGHIJKLM

ABCDEFGHIJKLM

NOPQRSTUVWXYZ

NOPQRSTUVWXYZ

a b c d e f g h i j k l m

a b c d e f g h i j k l m

n o p q r s t u v w x y z

n o p q r s t u v w x y z

◇ 다음 필기체 소문자의 순서대로 선을 이어봅시다.

필기체 단어 써보기

airplane (ɛərplein · 에어플레인) 비행기	bear (bɛ́ər · 베어) 곰	clock (klák · 클락) 탁상시계
airplane	*bear*	*clock*
airplane	*bear*	*clock*

dog (dɔ́g · 도그) 개	ear (íar · 이어) 귀	flower (fláuər · 플라우어) 꽃
dog	*ear*	*flower*
dog	*ear*	*flower*

girl	head	ink
(gə́:rl · **거-얼**) 소녀	(héd · **헤드**) 머리	(íŋk · **잉크**) 잉크

girl	*head*	*ink*
girl	*head*	*ink*

jacket	kangaroo	lemon
(dʒǽkit · **재킷**) 웃옷	(kǽŋɡərú: · **캥거루우**) 캥거루	(lémən · **레먼**) 레몬

jacket	*kangaroo*	*lemon*
jacket	*kangaroo*	*lemon*

mouth (máuθ · 마우드) 입	nose (nóuz · 노우즈) 코	orange (ɔ́:rindʒ · 오-린지) 오렌지
mouth	*nose*	*orange*
mouth	*nose*	*orange*

pineapple (Páinæpl · 파인애플)파인애플	rabbit (ræbit · 래빗) 토끼	spoon (spú:n · 스푸우운) 숟가락
pineapple	*rabbit*	*spoon*
pineapple	*rabbit*	*spoon*

table	uniform	volcano
(téibl · 테이블) 탁자	(júnifɔːrm · 유니포옴) 제복	(vɔlkéinou · 볼케이노우) 화산

table *uniform* *volcano*

watch	yacht	zero
(wɔ́tʃ · 워치) 시계	(ját · 야트) 요트	(zírou · 지로우) 영, 제로

watch *yacht* *zero*

제 3 장
기초 단어 쓰기

동	서	남	북
(iːst) (이-스트)	(west) (웨스트)	(sauθ) (사우스)	(nɔəθ) (노오스)

east	west	south	north

east	west	south	north

east *west* *south* *north*

east *west* *south* *north*

● 계절 명칭 써보기

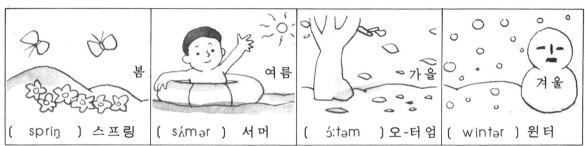

| (sprín) 스프링 | (sʌ́mər) 서머 | (ɔ́:təm) 오-터엄 | (wíntər) 윈터 |

spring	summer	autumn	winter

spring	summer	autumn	winter

spring	summer	autumn	writer

spring	summer	autumn	writer

월요일 Mon (mʌ́ndi) (먼디)	화요일 Tues (tjúːzdi) (튜우즈디)	수요일 Wed (wénzdi) (웬즈디)
Monday	Tuesday	Wednesday
Monday	Tuesday	Wednesday
Monday	Tuesday	Wednesday
Monday	Tuesday	Wednesday

목요일	금요일	토요일	일요일
Thur	Fri	Sat	Sun
(θə́ːrzdi)	(fráidi)	(sǽtərdi)	(sʌ́ndi)
(서어즈디)	(후라이디)	(새터어디)	(선디)

Thursday	Friday	Saturday	Sunday
Thursday	Friday	Saturday	Sunday

Thursday	Friday	Saterday	Sunday
Thursday	Friday	Saterday	Sunday

1월	2월	3월
(dʒǽnjuèri) (재뉴어리)	(fébruèri) (훼브루어리)	(máːrtʃ) (마아치)

January	February	March

January	February	March

January	*February*	*March*

January	*February*	*March*

4 월	5 월	6 월
(éiprəl) (에이프럴)	(méi) (메이)	(dʒúːn) (추운)

April	May	June
April	May	June

April	May	June
April	May	June

7 월	8 월	9 월
(dʒuːlái) (줄-라이)	(ɔ́ːgəst) (오-거스트)	(septémbər) (셉템버)

July	August	September
July	August	September

July	August	September
July	August	September

10월	11월	12월
(aktóubər) (악토우버)	(nouvémbər) (노벰버)	(disémbər) (디셈버)

October	November	December

October	November	December

October	November	December

October	November	December

● 가족 · 사람 · 직업별 명칭 써보기

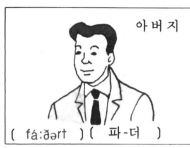 아버지 (fáːðərt) (파-더)	어머니 (mʌðər) (머더)	남편 (hʌzbənd) (허즈번드)
father	mother	husband
father	mother	husband
father	*mother*	*husband*
father	*mother*	*husband*

형, 형제	누이	숙녀
(brʌðər) (브러더)	(sístər) (시스터)	(léidi) (레이디)

brother	sister	lady

brother	sister	lady

신사	남자	여자
(dʒéntlmən) (젠틀먼)	(mǽːn) (맨)	(wúmən) (우먼)

gentlman	man	woman

어린이	갓난 아이	학생
(tʃəild) (차일드)	(béibi) (베이비)	(stjú:dənt) (스튜-던트)

child	baby	student

친구	의사, 박사	간호원
(frénd) (프렌드)	(dáktər) (닥터)	(nə́ːrs) (너-스)

friend	doctor	nurse

운전사	농부	경찰관
(dráivər)(드라이버)	(fáərmər)(파어머)	(pəlí:smən) (펄리-스먼)

driver	farmer	policeman

기사
(èndʒiníər) (엔지니어)

선생님
(tíːtʃər) (티-쳐)

과학자
(sáiəntist) (사이언티스트)

engineer	teacher	scientist
engineer	teacher	scientist

engineer	teacher	scientist
engineer	teacher	scientist

● 자연에 관한 명칭 써보기

태양 해	달	별
(sʌn) (선)	(múːn) (무-운)	(staər) (스타어)

sun	moon	star

flower	mountain	field

flower	mountain	field

flower	*mountain*	*field*

flower	*mountain*	*field*

(rein) (레인) (snou) (스노우) (wind) (윈드)

rain	snow	wind

● 학교 · 학용품 명칭 써보기

학교	교실	칠판, 흑판
(skú:l) (스쿨-)	(klǽsrù:m) (클래스루-움)	(blǽkbɔ́ərd) (블랙보어드)

school	classroom	blackboard

분필
(tʃɔːk) (쵸-크)

책상
(désk) (데스크)

의자
(tʃɛər) (체어)

chalk	desk	chair

chalk	desk	chair

chalk	desk	chair

chalk	desk	chair

책	만년필	공책
(buk) (북)	(fáuntənpèn) (파운턴펜)	(nóutbùk) (노우트북)

book	fountainpen	notebook

book	fountainpen	notebook

종이	연필	칼, 작은칼
(péipər) (페이퍼)	(pénsəl) (펜설)	(náif) (나이프)

paper	pencil	knife

교문	문	잉크
(skú:lgèit) (스쿨-게이트)	(dɔ́ər) (도어)	(íŋk) (잉크)

school gate	door	ink
school gate	door	ink

school gate	door	ink
school gate	door	ink

96

학생
(stjú:dənt) (스튜-던트)

가방
(bæg) (배그)

펜
(pén) (펜)

student	bag	pen
student	bag	pen

student	bag	pen
student	bag	pen

● 과일 명칭 써보기

사과 (æpl) (애플)

배 (pέər) (페어)

토마토 (təmá:tou) (터마-토우)

apple	pear	tomato

복숭아	오렌지	바나나
(píːʃ) (피-치)	(ɔ́ːrindʒ) (오-린지)	(bənǽnə) (버내너)

peach	orange	banana
peach	orange	banana

peach	orange	banana
peach	orange	banana

파인애플	수박	포도
(páinæpl)(파인애플)	(wɔ́ːtərmèlən) (워-터 멜런)	(gréip)(그레잎)

pineapple	watermelon	grape
pineapple	watermelon	grape

pineapple	watermelon	grape
pineapple	watermelon	grape

● 가축 · 동물 명칭 써보기

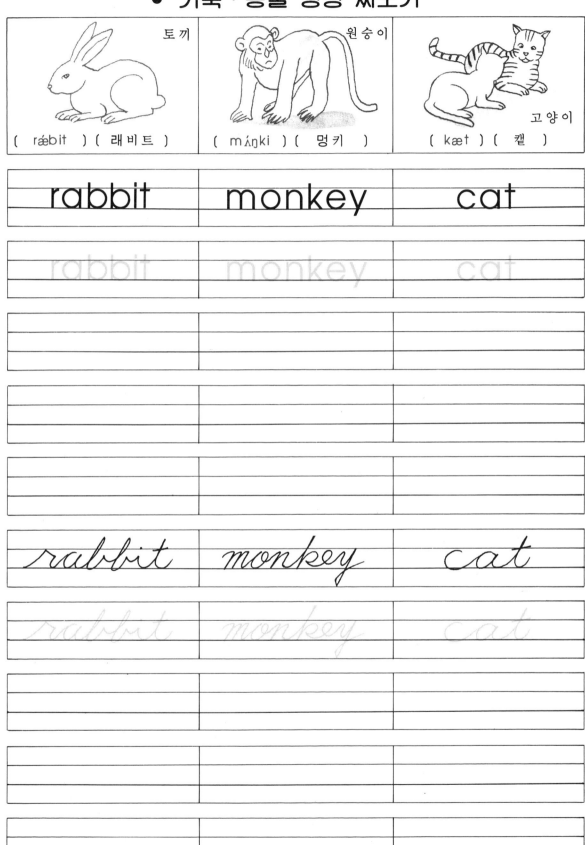

토끼	원숭이	고양이
(ræbit) (래비트)	(mʌ́ŋki) (멍키)	(kæt) (캩)

rabbit	monkey	cat

개	코끼리	말
(dɔ́:g) (도-그)	(élifənt)(엘리펀트)	(hɔ́ərs) (호어스)

dog	elephant	horse

102

호랑이
(táigər) (타이거)

사자
(láiən) (라이언)

곰
(bɛər) (베어)

tiger	lion	bear

tiger	lion	bear

(pig) (피그) (áks) (악스) (dʒəræf) (저래프)

pig	ox	giraffe
pig	ox	giraffe

pig	ox	girappte
pig	ox	girappte

새앙쥐 (máus) (마우스) 개구리 (frág) (프라그) 새 (bə:rd) (버-드)

mouse	frog	bird
mouse	frog	bird

mouse	*frog*	*bird*
mouse	*frog*	*bird*

 독수리
(í:gl) (이-글)

 백조
(swán) (스완)

 거위
(gú:s) (구-스)

eagle	swan	goose
eagle	swan	goose

eagle	*swan*	*goose*
eagle	*swan*	*goose*

● 가정용품 명칭 써보기

라디오	전화기	T.V
(réidiou) (레이디오우)	(télifòun) (텔리포운)	(télivi ʒən) (텔리비젼)

radio	telephone	television

radio	telephone	television

radio	*telephone*	*television*

radio	*telephone*	*television*

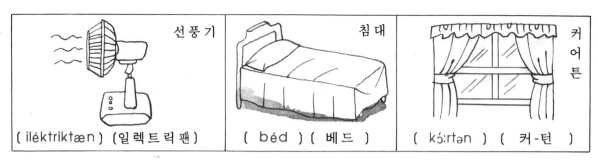

(iléktriktæn) (일렉트릭팬) | (béd) (베드) | (kɔ́:rtən) (커-턴)

선풍기 | 침대 | 커어튼

electricfan	bed	curtain
electricfan	bed	curtain
electricfan	*bed*	*curtain*
electricfan	*bed*	*curtain*

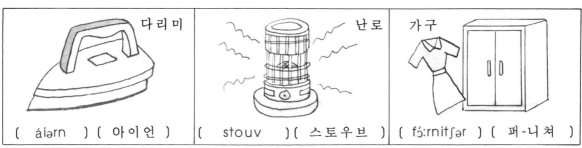

다리미	난로	가구
(áiərn) (아이언)	(stouv) (스토우브)	(fə́ːrnitʃər) (퍼-니 쳐)

iron	stove	furniture

● 1~100 써보기

1	2	3
[wʌn] [원]	[tu:] [투우]	[θri:] [트리이]

one	two	three
one	two	three

one	two	three
one	two	three

4	5	6
[fɔːr] [포오]	[faiv] [파이브]	[siks] [식스]

four	five	six
four	five	six

four	*five*	*six*
four	*five*	*six*

7	8	9
(sévn) (세븐)	(eit) (에잇)	(nain) (나인)

seven	eight	nine
seven	eight	nine

seven	eight	nine
seven	eight	nine

10	11	12
(ten) (텐)	(ilévn) (일레븐)	(twelv) (트웰브)

ten	eleven	twelve

ten	eleven	twelve

13	14	15
(θə̀ːrtíːn)	(fɔ̀ːrtíːn)	(fiftíːn)
(써티인)	(훠어티인)	(휘프티인)

thirteen	fourteen	fifteen

thirteen	fourteen	fifteen

114

16	17	18
(sikstíːn) (식스티인)	(sevəntíːn) (세븐티인)	(èitíːn) (에일티인)

sixteen	seventeen	eighteen
sixteen	seventeen	eighteen

sixteen	seventeen	eighteen
sixteen	seventeen	eighteen

19	20	21
(nàintíːn) (나인티인)	(twénti) (투웬티)	(twénti wʌn) (투웬티 원)

nineteen	twenty	twenty-one
nineteen	twenty	twenty-one

nineteen	*twenty*	*twenty one*
nineteen	*twenty*	*twenty one*

30	31	40
(θə́ːrti) (써어티)	(θə́ːrti wʌn) (써어티 원)	(fɔ́ərti) (훠어티)

thirty	thirty-one	forty
thirty	thirty-one	forty

thirty	*thirty one*	*forty*
thirty	*thirty one*	*forty*

41	50	51
(fɔ́ɚti wʌn) (훠어티 원)	(fífti) (휘프티)	(fífti wʌn) (휘프티 원)

forty-one	fifty	fifty-one
forty-one	fifty	fifty-one

forty one	fifty	fifty one
forty one	fifty	fifty one

60	61	70
(síksti) (식스티)	(síksti wʌn) (식스티 원)	(sévənti) (세븐티)

sixty	sixty-one	seventy

sixty	sixty-one	seventy

sixty	sixty one	seventy

sixty	sixty one	seventy

71	80	81
(séventi wʌn) (세븐티 원)	(éiti) (에일티)	(éiti wʌn) (에인티 원)
seventyone	eighty	eightyone
seventyone	eighty	eightyone
seventy one	eighty	eighty one
seventy one	eighty	eighty one

90	91	100
(náinti) (나인티)	(náinti wʌn) (나인티 원)	(wʌn-hʌ́ndrəd) (원 헌드러드)

ninety	ninetyone	onehundred
ninety	ninetyone	onehundred

ninety	ninety one	one hundred
ninety	ninety one	one hundred

◇ 다음 선을 순서대로 이어봅시다.

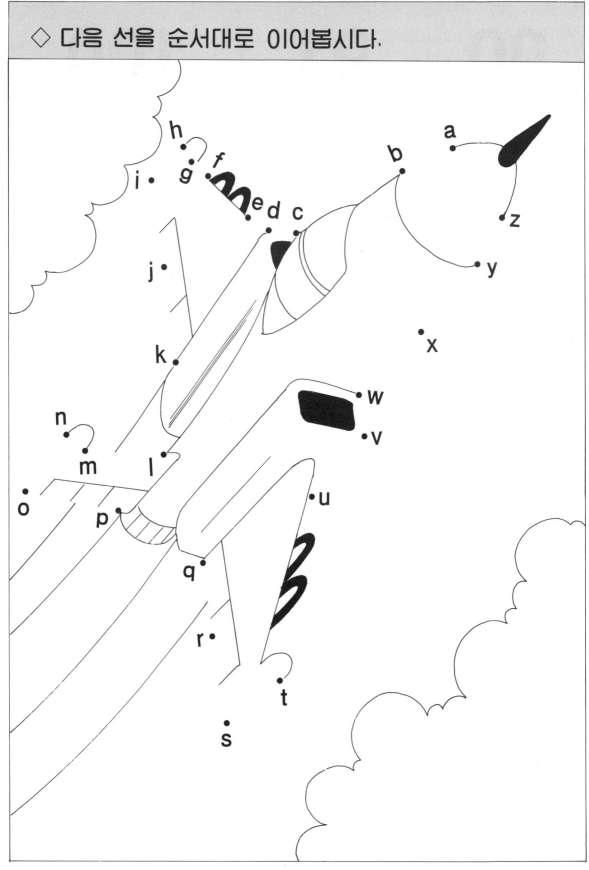

제 4 장
기초 문장 쓰기

Good morning.
Good afternoon.

| Good morning. | ∽ afternoon. |

| Good morning. | ∽ afternoon. |

| | |
| | |

| | |
| | |

| | |
| | |

| *Good morning.* | *∽ afternoon.* |

| *Good morning.* | *∽ afternoon.* |

| | |
| | |

| | |
| | |

| | |
| | |

Good evening.
Good-bye.

Good evening. | Good-bye.

Good evening. | Good-bye.

Good evening. | *Good-bye.*

Good evening | *Good-bye*

I am a boy.
You are a girl.

I am a boy. | You are a girl.

I am a boy. | You are a girl.

𝓘 am a boy. | 𝓨ou are a girl.

𝓘 am a boy. | 𝓨ou are a girl.

She is a school gilr.
Mary is ~ .

She is a school gilr. Mary is ~ .

She is a school gilr. Mary is ~ .

She is a school girl. Mary is ~

She is a school girl. mary is ~

He is a school boy.
Smith is~.

He is a school boy. | Smith is~.

He is a school boy. | Smith is~.

He is a school boy. | *Smith is~*

He is a school boy. | *Smith is~*